技有所承

郭（印章）

技有所承　画蔬果

轩敏华◎主编

王　冲　帅伟钢◎著

中原出版传媒集团
中原传媒股份公司

河南美术出版社
·郑州·

序言

北宋《宣和画谱·花鸟叙论》云："诗人六义，多识于鸟兽草本之名，而律历四时，亦记其荣枯语默之候，所以绘事之妙，多寓兴于此，与诗人相表里焉。"在中国画中，凡以花鸟、鱼虫、蔬果等为主要描绘对象的画，称之为花鸟画。

在中国传统的造型艺术中，花鸟是最早被表现的对象，最早的花鸟画作品可以追溯到天水放马滩出土的战国末期的木版画《老虎被缚图》。美国纳尔逊·艾京斯艺术博物馆所藏东汉陶仓楼上的壁画《双鸦栖树图》，也是较早的独幅花鸟画。花鸟画发展到两汉六朝则初具规模。南齐谢赫《画品》记载的东晋画家刘胤祖，是已知第一位花鸟画家。经隋唐、五代至北宋，花鸟画已完全发展成熟。

花鸟画是中国画的三大传统画科之一，按照中国画的传统分类，除花卉竹木、翎毛飞禽外，草虫、鱼虾水族，甚至牲畜走兽等也被划为花鸟画的范围，而蔬果也成为其中一项。历代画家的代表作颇多，它们是对鲜活自然的描绘，包括后来的清供文玩，两者都反映了中国文人的自然观和审美观。这和西方绘画中的静物画有着本质的不同。

唐代人物画盛行，画中多有摆设，时常看到人物画中蔬果清供，刻画精微，果实历历可数。宋画院宣和体成风，写生之风盛行，花卉折枝，飞禽果蔬，画家有着对写生对象刻画入微和毫发无差的表现力，如《果熟来禽图》《荔枝伯赵图》都是蔬果类的精品。

如果说宣和体为宋之灵魂，那么法常的禅家写意就是另外一种体验。法常号牧溪，宣和间在长沙出家，性英爽，嗜酒，工山水、佛像、人物、蔬果花卉等，皆能随笔写成，幽淡含蓄，形简神完。代表作有《水墨写生图》《五柿图》，皆是笔墨简远，生动率意。他继承发扬了石恪、梁楷之水墨简笔法，对沈周、徐渭、八大山人、"扬州八怪"等均有影响，更是被誉为"日本画道之大恩人"。

宋之后工写交替，如钱选的淡雅刻画，所写蔬果清丽高古。也有明之沈周的写生册，都是眼前常见，用笔雄厚，物体精严，虽只有寥寥数笔，但能将物之情发挥得淋漓尽致，可谓毫发无憾。陈淳更是吴门画派花鸟画的践行者，无论是题材还是技法都更加完善。

徐渭逸笔草草，笔墨纵横，所作墨葡萄为自身写照，笔墨酣畅，回味无穷。八大山人所作西瓜、佛手、芋头小而精妙，极简的笔墨，奇绝的构图，独特的意境，对后世影响深远。

再如石涛的蔬果写生，开扬州先河，至金农、李鳝更是把蔬果当作最日常的表达。除了常见题材，更有岁朝（又称清供）图，这一主题在扬州画派和海上画派中尤为兴盛。有代表性的就有李鳝、赵之谦、任伯年、吴昌硕等人。其中，任伯年的天竹、齐白石的万年青都堪称佳作。岁朝图中，多福多寿的佛手，多子多孙的石榴，年年有余的鲤鱼、莲藕，喜上眉梢的梅花、喜鹊，平安如意的花瓶、如意等，都是画家笔下常见的吉物。

蔬果画从题材上分无非工写，从用色上来分有重彩渲染、没骨、水墨。无论是先前的文人墨戏，还是齐白石、吴昌硕的民间市井，这些都与画家的生活阅历有很大的关系。齐白石出身农家，后居于京城市井，所写白菜、萝卜、香菇、青菜自然是生活写照，再加上长年的生活阅历和笔墨修养，所画所写，都是人生的感悟和认知。

想要有好的作品，除了对物象的认知，还必须有高超的笔墨才情和艺术修养。今天我们再读陆俨少先生"四分读书，三分写字，三分画画"、潘天寿先生"三分读书，一分写字，五分画画，一分其他"这两句话，仍会感悟到前辈的智慧。这些艺术家留下的宝贵财富足够让我们受益终生！

<div align="right">

戊戌立秋
王冲于砥庐

</div>

扫码看视频

目 录

第一章 基础知识

笔

画中国画的笔是毛笔，在文房四宝之中，可算是最具民族特色的了，也凝聚着中国人民的智慧。欲善用笔，必须先了解毛笔种类、执笔及运笔方法。

毛笔种类因材料之不同而有所区别。鹿毛、狼毫、鼠须、猪毫性硬，用其所制之笔，谓之"硬毫"；羊毫、鸡毛性软，用其所制之笔，谓之"软毫"；软、硬毫合制之笔，谓之"兼毫"。"硬毫"弹力强，吸水少，笔触易显得苍劲有力，勾线或表现硬性物质之质感时多用之。"软毫"吸着水墨多，不易显露笔痕，渲染着色时多用之。"兼毫"因软硬适中，用途较广。各种毛笔，不论笔毫软硬、粗细、大小，其优良者皆应具备"圆""齐""尖""健"四个特点。

绘画执笔之法同于书法，以五指执笔法为主。即拇指向外按笔，食指向内压笔，中指钩住笔管，无名指从内向外顶住笔管，小指抵住无名指。执笔要领为指实、掌虚、腕平、五指齐力。笔执稳后，再行运转。作画用笔较之书法用笔更多变化，需腕、肘、肩、身相互配合，方能运转得力。执笔时，手近管端处握笔，

笔之运展面则小；运展面随握管部位上升而加宽。具体握管位置可据作画时需要而随时变动。

运笔有中锋、侧锋、藏锋、露锋、逆锋及顺锋之分。用中锋时，笔管垂直而下，使笔心常在点画中行。此种用笔，笔触浑厚有力，多用于勾勒物体之轮廓。侧锋运笔时锋尖侧向笔之一边，用笔可带斜势，或偏卧纸面。因侧锋用笔是用笔毫之侧部，故笔触宽阔，变化较多。

作画起笔要肯定、用力，欲下先上、欲右先左，收笔要含蓄沉着。笔势运转需有提按、轻重、快慢、疏密、虚实等变化。运笔需横直挺劲、顿挫自然、曲折有致，避免"板""刻""结"三病。

作画行笔之前，必须"胸有成竹"。运笔时要眼、手、心相应，灵活自如。绘画行笔既不能如脱缰野马，收勒不住，又不能缩手缩脚，欲进不进，优柔寡断，为纸墨所困，要"笔周意内""画尽意在"。

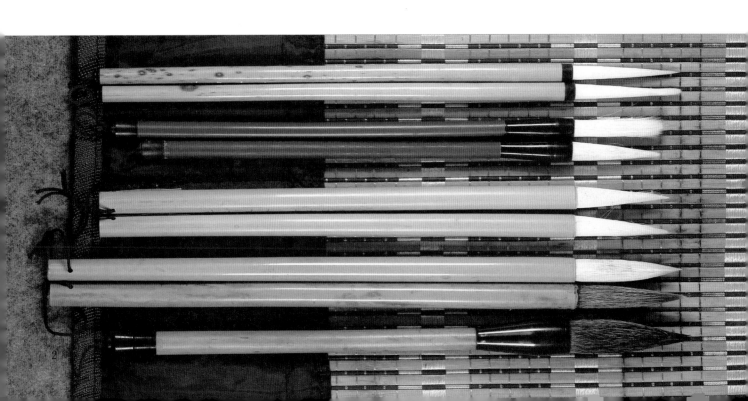

墨

墨之种类有油烟墨、松烟墨、墨膏、宿墨及墨汁等。油烟墨，用桐油烟制成，墨色黑而有泽，深浅均宜，能显出墨色细致之浓淡变化。松烟墨，用松烟制成，墨色暗而无光，多用于画翎毛和人物之乌发，山水画中不宜使用。墨膏，为软膏状之墨，取其少许加水调和，并用墨锭研匀便可使用。宿墨，即研磨存留于砚中隔夜之墨，熟纸、熟绢作画不宜使用，生宣纸作画可用其淡者。浓宿墨易成渣滓难以调和，无渣滓之浓宿墨因其墨色更黑，可作焦墨为画面提神。宿墨须用之得法，用之不当，易污画面。墨汁，应用书画特制墨汁，墨汁中加入少许清水，再用墨锭加磨，调和均匀，则墨色更佳。

国画用墨，除可表现形体之质感外，其本身还具有色彩感。墨中加入清水，便可呈现出不同之墨色，即所谓"以墨取色"。前人曾用"墨分五色"来形容墨色变化之多，即焦墨、重墨、浓墨、淡墨、清墨。

运笔练习，必须与用墨相联。笔墨的浓淡干湿，运笔的提按、轻重、粗细、转折、顿挫、点戳等，均需在实践中摸索，掌握熟练，始能心手相应，出笔自然流利。

表现物象的用墨手法可分为破墨法、积墨法、泼墨法、重墨法和清墨法。

破墨法： 在一种墨色上加另一种墨色叫破墨。有以浓墨破淡墨，有以淡墨破浓墨。

积墨法： 层层加墨，浓淡墨连续渲染之法。用积墨法可使所要表现之物象厚重有趣。

泼墨法： 将墨泼于纸上，顺着墨之自然形象进行涂抹挥扫而成各种图形。后人将落笔大胆、点画淋漓之画法统称泼墨法。此种画法，具有泼辣、惊险、奔泻、磅礴之气势。

重墨法： 笔落纸上，墨色较重。适当地使用重墨法，可使画面显得浑厚有神。

清墨法： 墨色清淡、明丽，有轻快之感。用淡墨渲染，只微见墨痕。

纸

中国画主要用宣纸来画。宣纸是中国画的灵魂所系，纸寿千年，墨韵万变。宣纸，是指以青檀树皮为主要原料，以沙田稻草为主要配料，并主要以手工生产方式生产出来的书画用纸，具有"韧而能润、光而不滑、洁白稠密、纹理纯净、搓折无损、润墨性强"等特点。

平时常见的宣纸、高丽纸、浙江皮纸、云南皮纸、四川夹江皮纸都属皮纸，宣纸又有生宣、熟宣、半熟宣的区别。生宣纸质细而松，水墨写意画多用。生宣经加工煮捶研光后，叫熟宣，如常见的玉版宣即是。熟宣加矾水刷过，便是矾宣。矾宣不渗墨，宜于工笔画。宣纸还有单宣、夹宣之分。国画用纸，一般都是单宣，夹宣厚实，可作巨幅。宣纸凡经加工染色，印花、贴金、涂蜡，便是笺，以杭州产为最佳。现代国画一般不用笺，而明代用笺纸作画则较为普遍。除了宣、笺以外，也有用丝织物为底本作书作画的，最常用的是绢。绢也有生、熟两种，相当于宣纸中的生宣、熟宣。当前市面上出售的大都是熟绢。熟绢上过矾，适合画工笔、小写意。

宣纸的保存方法很重要。一方面，宣纸要防潮。宣纸的原料是檀皮和稻草，如果暴露在空气中，容易吸收空气中的水分，也容易沾染灰尘。方法是用防潮纸包紧，放在书房或房间里比较高的地方，天气晴朗的日子，打开门窗、书橱，让书橱里的宣纸吸收的潮气自然散发。另一方面，宣纸要防虫。宣纸虽然被称为千年寿纸，但也不是绝对的。防虫方面，为了保存得稳妥些，可放一两粒樟脑丸。

砚

砚之起源甚早，大概在殷商初期，砚初见雏形。刚开始时以笔直接蘸石墨写字，后来因为不方便，无法写大字，人类便想到了可先在坚硬东西上研磨成汁，于是就有了砚台。我国的四大名砚，即端砚、歙砚、洮砚、澄泥砚。

端砚产于广东肇庆市东郊的端溪，唐代就极出名，端砚石质细腻、坚实、幼嫩、滋润，扣之若婴儿之肤。

歙砚产于安徽，其特点，据《洞天清禄集》记载："细润如玉，发墨如油，并无声，久用不退锋。或有隐隐白纹成山水、星斗、云月异象。"

洮砚之石材产于甘肃洮州大河深水之底，取之极难。

澄泥砚产于山西绛州，不是石砚，而是用绢袋沉到汾河里，一年后取出，袋里装满细泥沙，用来制砚。

另有鲁砚，产于山东；盘谷砚，产于河南；罗纹砚，产于江西。一般来说，凡石质细密，能保持湿润，磨墨无声，发墨光润的，都是较好的砚台。

色

中国画的颜料分植物颜料和矿物颜料两类。属于植物颜料的有胭脂、花青、藤黄等，属于矿物颜料的有朱砂、赭石、石青、石绿、金、铝粉等。植物颜料色透明，覆盖力弱；矿物颜料质重，着色后往下沉，所以往往反面比正面更鲜艳一些，尤其是单宣生纸。为了防止这种现象，有些人在反面着色，让色沉到正面，或者着色后把画面反过来放，或在着色处先打一层淡的底子。如着朱砂，先打一层洋红或胭脂的底子；着石青，先打一层花青的底子；着石绿，先打一层汁绿的底子。这是因为底色有胶，再着矿物颜料就不会沉到反面去了。现在许多画家喜欢用从日本传回来的"岩彩"，其实岩彩是属于矿物颜料类。植物颜料有的会腐蚀宣纸，使纸发黄、变脆，如藤黄；有的颜色易褪，尤其是花青，如我们看到的明代或清中期以前的画，花青部分已经很浅或已接近无色。而矿物颜色基本不会褪色，古迹中的那些朱砂仍很鲜艳呢！但有些受潮后会变色，如铅粉，受潮后会变成灰黑色。

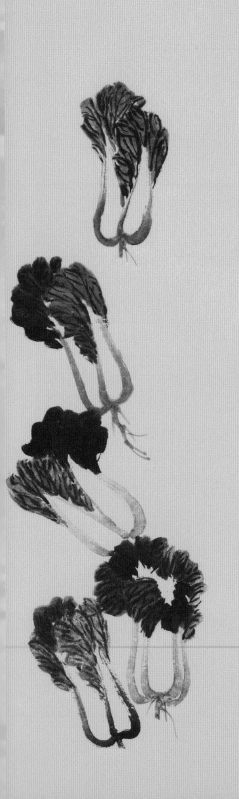

第二章　局部解析

一、白菜画法

二、丝瓜画法

三、荔枝画法

1. 胭脂勾点

2. 淡胭脂平染

3. 点叶

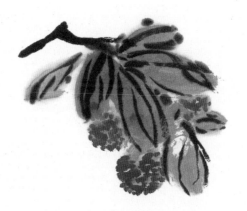

4. 画枝干时注意穿插摆步

四、柿子画法

1. 用中锋画出柿子顶部的结构

2. 用同样的方法画出柿子底部的结构

3. 点画出柿子柄

五、枇杷画法

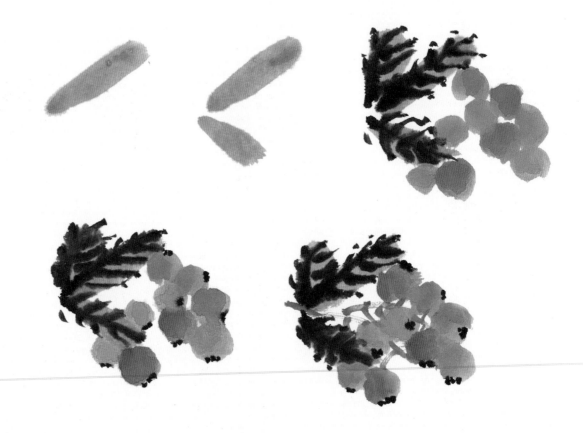

六、石榴画法

角度一

 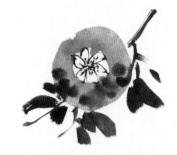

角度二

 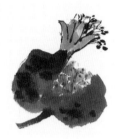

基本画法

石榴勾点

籽用红色点

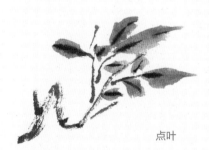

点叶

折枝

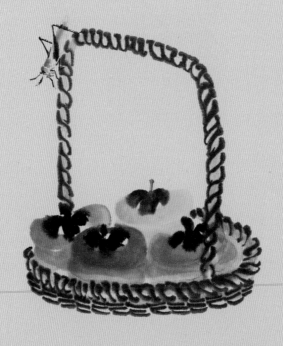

第三章 名作临摹

作品一：临齐白石《竹笋萝卜》

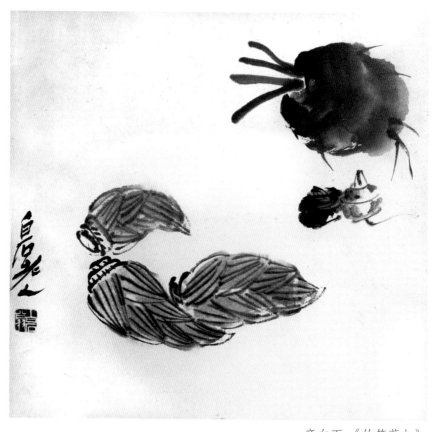

齐白石 《竹笋萝卜》

作品介绍：

　　自宋元以来，蔬果成为画家喜欢表现的题材。前辈画家取意偏雅，自"扬州八怪"、石涛、吴昌硕后，取意更加贴近世俗生活。齐白石一生擅长各种题材，晚年尤其以蔬果、花卉题材居多，与民间喜好接近，为百姓喜闻乐见。其所作蔬果用色浓重，大红大绿，大俗大雅。

1
2
3

1. 以中墨勾出竹笋的形态结构，注意穿插关系。

2. 添加两个竹笋，两聚一散，注意三者俯仰、向背和前后关系。

3. 再添加两个荸荠，用笔轻松、灵动，笔到意到。

4
5
6

4. 以曙红稍加调和添画萝卜，注意结构圆融饱满，色彩鲜亮而有变化。

5. 用墨绿画萝卜梗，笔笔中锋，再用赭墨色点染荸荠。

6. 以赭石色填画竹笋颜色，须见笔触，注意不可平涂。

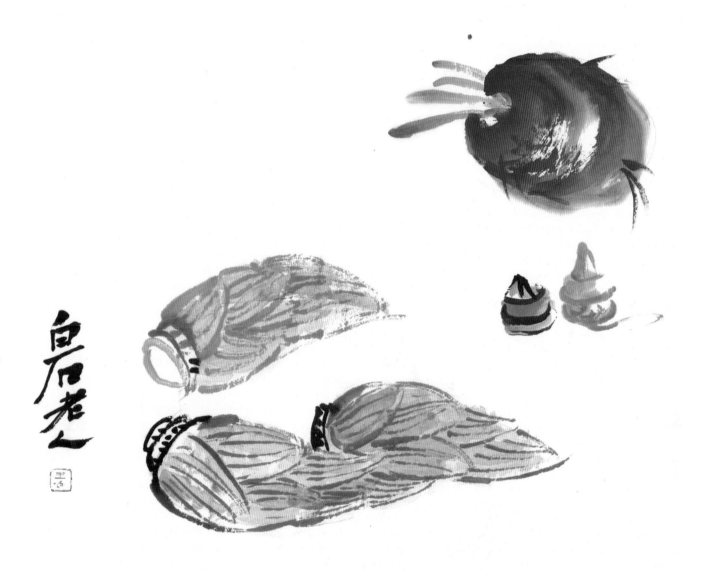

作品二：临吴昌硕《葫芦葡萄》

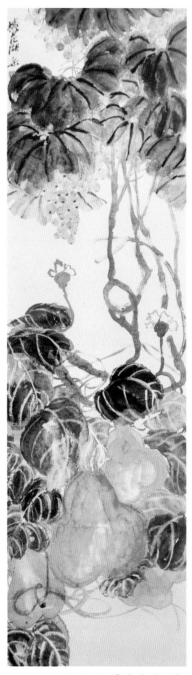

吴昌硕 《葫芦葡萄》

作品介绍：

　　此幅作品章法浑然天成，既有明清花鸟传统构图的格局，又有不拘一格的新意。葫芦以赭石没骨画成，格外鲜美沉稳，墨色间浸润出浓重的笔线，形成层次明亮的色调，在墨色厚重的叶片的衬托下，形成强烈对比。葡萄的用笔清爽宜人。葫芦叶用浓淡变化的墨色大笔泼洒，层次分明。

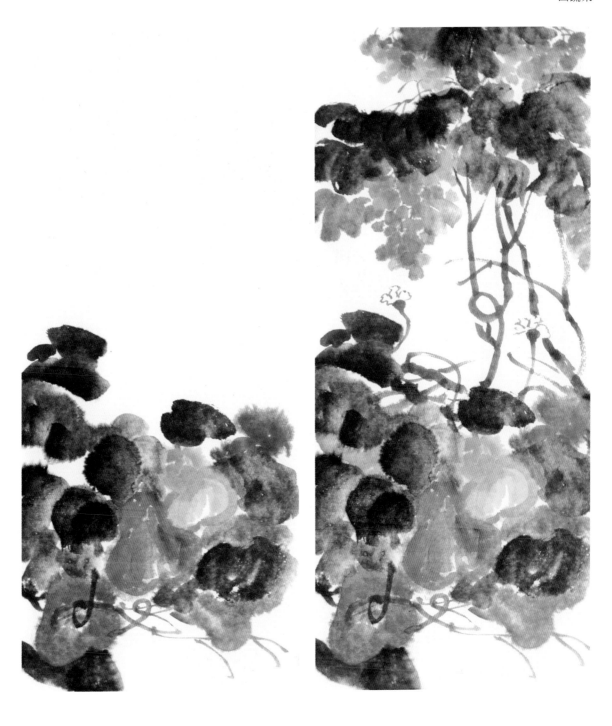

1 | 2

1. 用朱磦或赭石分别画出不同颜色的葫芦，再以花青调墨，画出葫芦叶和藤。

2. 用紫色点出葡萄，用花青或藤黄调墨画葡萄叶，用赭墨色画主体藤蔓。

3 | 4

3. 用钛白勾葫芦叶脉，以中锋出笔，画出葡萄和蒂的关系，再顺势点葡萄末端的小点。

4. 用中锋重墨勾葡萄叶脉，注意整体调整，完成画面。

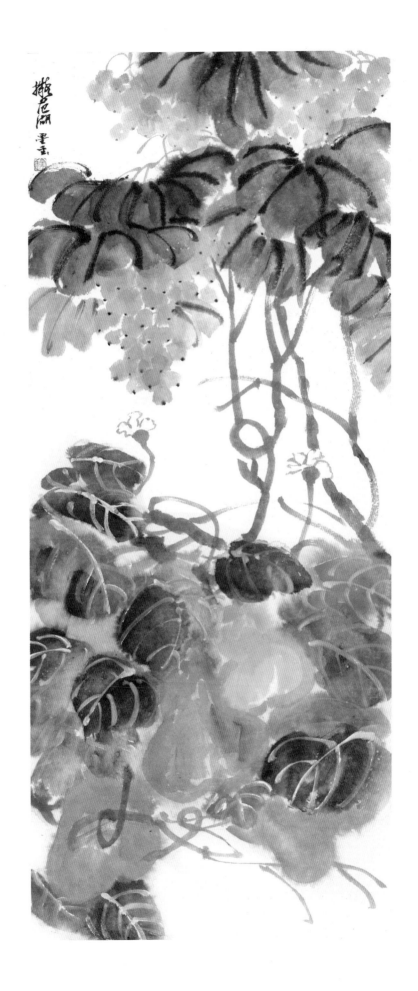

作品三：临吴昌硕《蔬果》

扫码看视频

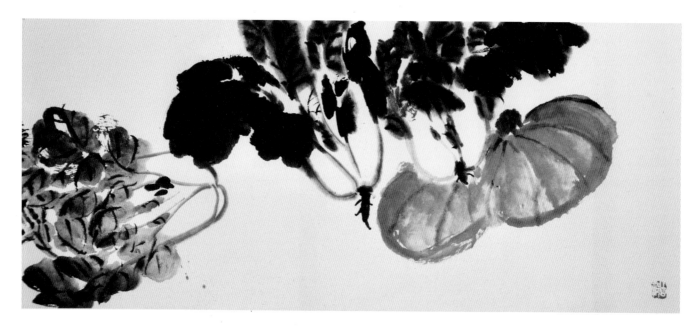

吴昌硕 《蔬果》

作品介绍：

　　吴昌硕的此幅作品洋溢着一片田园之趣。白菜鲜嫩肥厚，勾勒线条厚重，墨色对比强烈。右下方南瓜色彩鲜艳，虽逸笔草草，却得自然天趣。使白菜、南瓜等寻常可见的田园风物具有了超越本身的审美价值，为缶翁作品中雅俗共赏之作。

1
2
3

1. 用中锋醮淡墨勾出白菜帮，注意线条的长短曲直变化。

2. 用大笔浓墨画菜叶，注意留出菜梗的形状。

3. 用淡墨补画菜叶，再以中锋重墨勾白菜叶脉，顺势画出菜根。

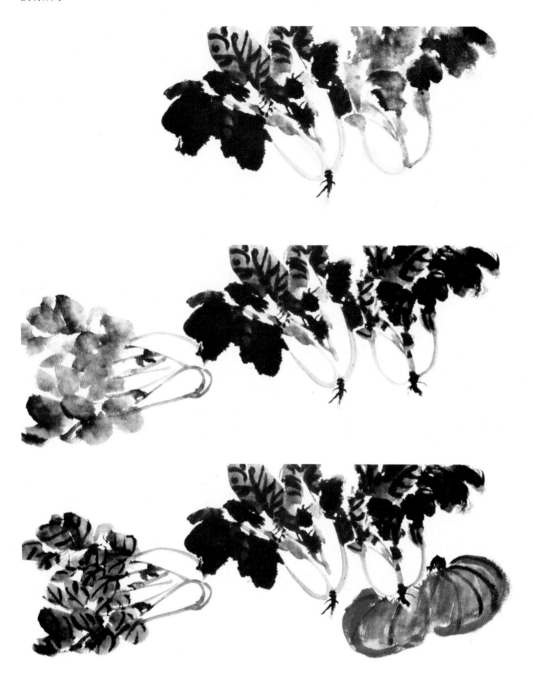

4
5
6

4. 用同样的方法画出右边的白菜，注意比例关系和构图位置。

5. 画出左侧横向的一颗白菜，调和少许颜色添画菜叶，以求变化。

6. 用朱磦侧锋画出南瓜的形态，最后以重墨勾出南瓜的结构脉络。

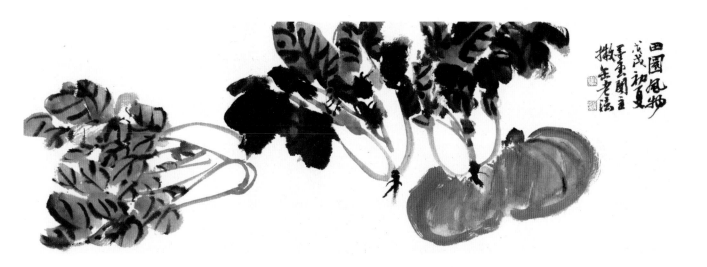

作品四：临齐白石《石榴》

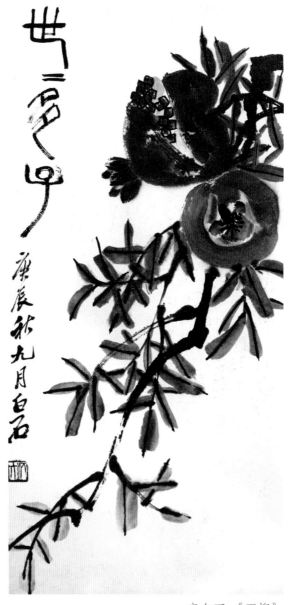

<div align="right">齐白石 《石榴》</div>

作品介绍：

　　齐白石擅长书法中的篆书和隶书，取法秦汉碑版，以书入画，他的画作线条圆厚朴实，浓墨重色，得苍茫古拙之趣。白石老人一生多有乡村生活经验，所画种种都是身边常见之物，而平常处最是动人。他学吴昌硕而少其火气，用笔用色更加清爽，自然天成。此幅《石榴》是齐白石晚年写意画中的精品。

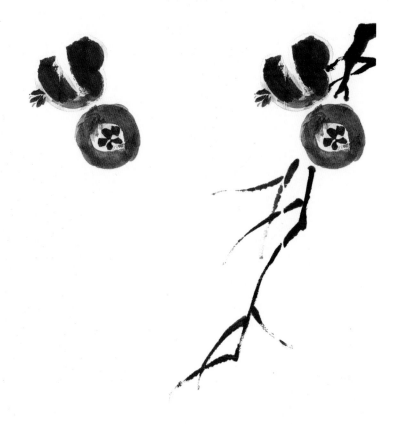

1 | 2 | 3

1. 用赭石调墨，画出石榴，注意留好裂口用来填籽。

2. 画正面石榴，用笔圆浑，一气呵成。

3. 用重墨画出老枝，体现出苍劲圆厚的篆隶笔法。

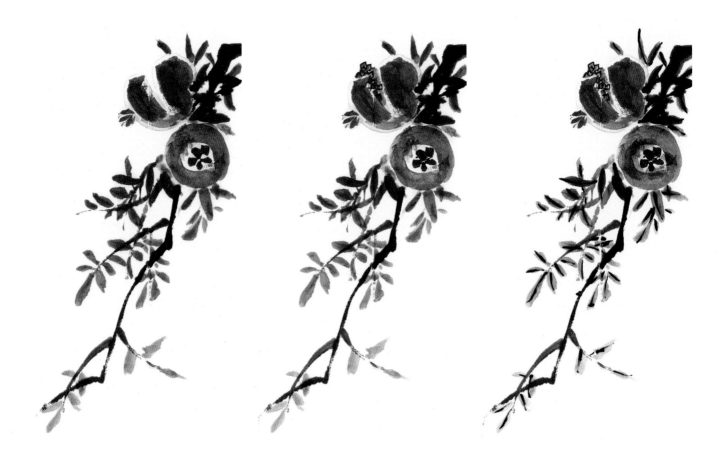

4 | 5 | 6

4. 用花青调藤黄加墨，成墨绿色，点叶，注意叶子的方向和疏密关系。

5. 在石榴开口处补籽，用胭脂勾勒，并用淡曙红色点，再用藤黄晕染。

6. 等叶子八成干时，用浓墨勾叶筋，要笔笔写出。

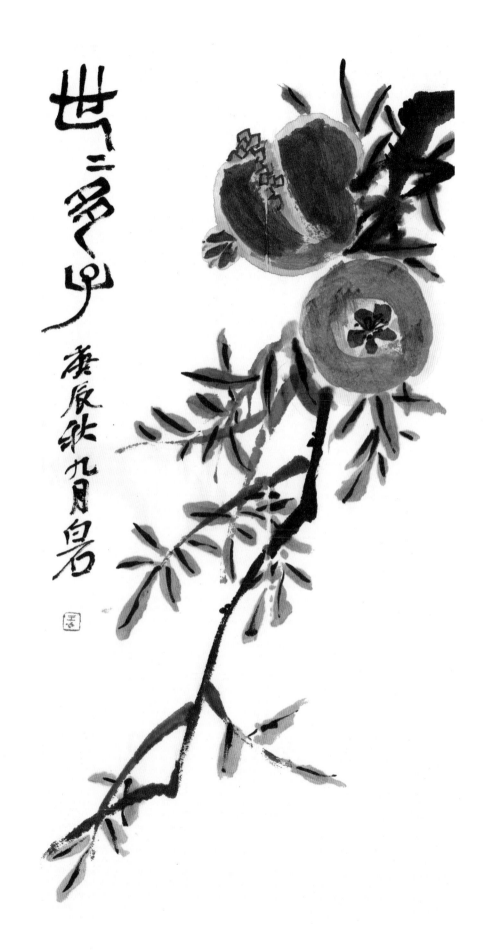

世二多くり

癸辰秋九月

白君

作品五：临齐白石《寿桃》

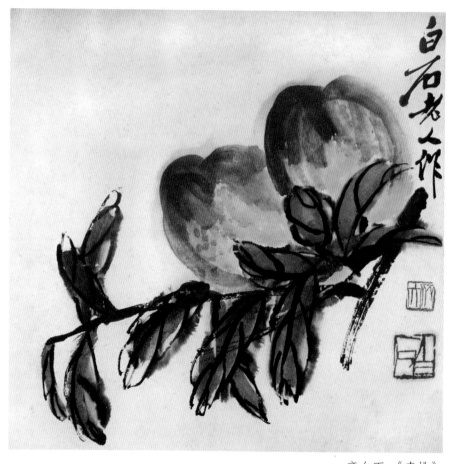

齐白石 《寿桃》

作品介绍：

　　此幅《寿桃》用色浓艳饱满，桃子造型厚重结实，虽构图只取一枝，然姿态多变，重墨浓色，这正是齐白石晚年的绘画特点。白石擅蔬果，常写平常身边事物，得自然之妙。他取法金农、吴昌硕，用笔用色更具变化，匠心独运，平淡中见性情，自成一格。

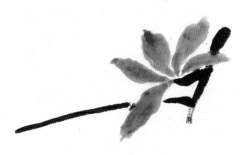

1
2
3

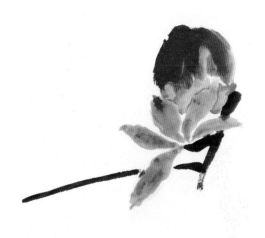

1. 点叶，用花青调藤黄加少许墨，成墨绿色，注意方向和大小变化。

2. 用浓墨勾勒枝干，注意厚度和位置。

3. 用胭脂画桃子，先上重色，要笔触清晰，然后在下端用藤黄补充完整。

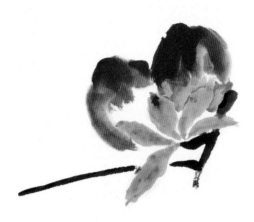

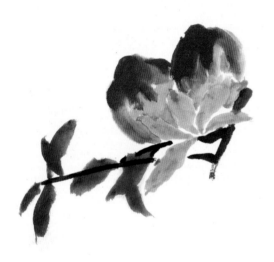

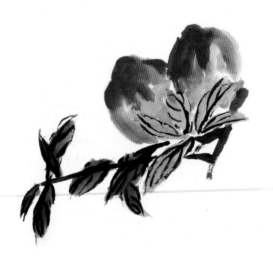

4
5
6

4. 用胭脂画出另外一个桃子，注意大小错落。

5. 用花青加墨补叶，注意叶子的方向和大小。

6. 待叶子半干时，用重墨勾叶筋。

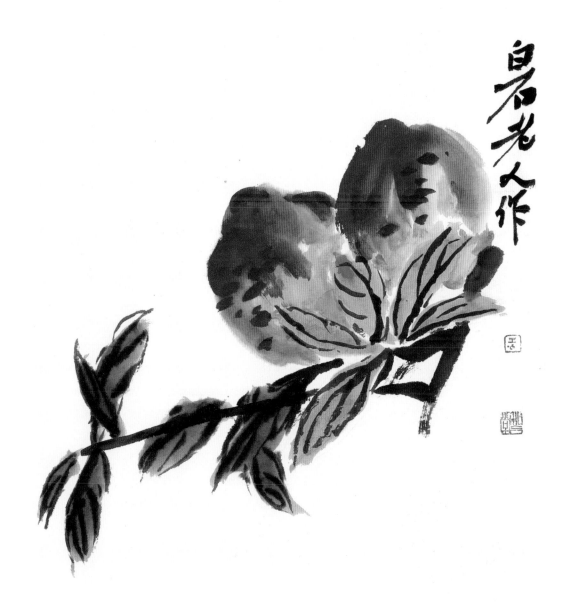

白石老人作

作品六：临吴昌硕《蔬菜》

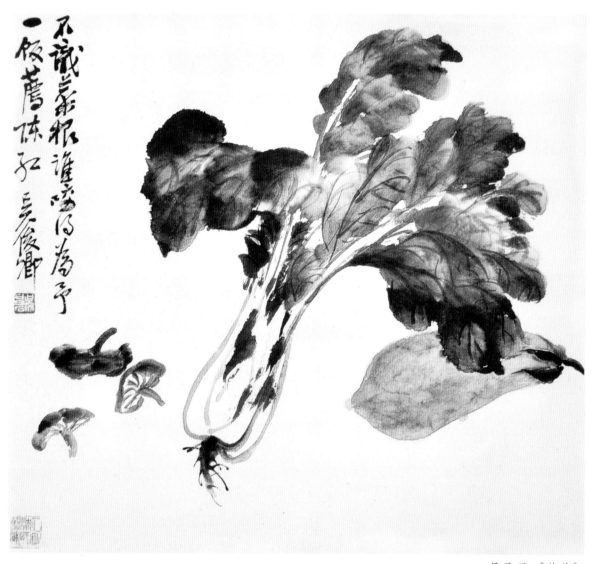

<div align="right">吴昌硕　《蔬菜》</div>

作品介绍：

　　吴昌硕的此幅蔬果小品，画面中的白菜、茄子、蘑菇均为百姓餐桌上常见之物。古人云："咬得菜根，百事可为。"
吴昌硕早年生活颠沛流离，后以书画闻名，环境虽得改善，仍甘于淡泊。曾题诗曰："咬得菜根坚齿牙，面无菜色愿
亦足。"

1
2
3

1. 用花青调墨，中锋勾出白菜帮，之后用赭墨画出白菜叶。

2. 用中锋勾出白菜叶脉，并画出菜根。

3. 用藤黄加墨勾出浅色的白菜叶。

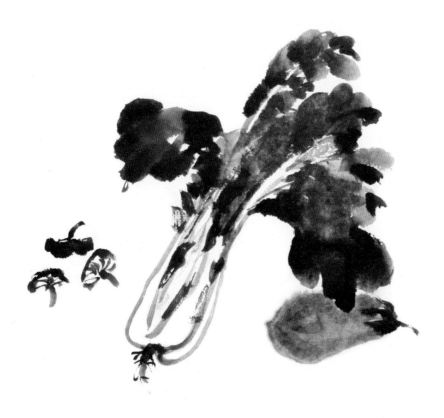

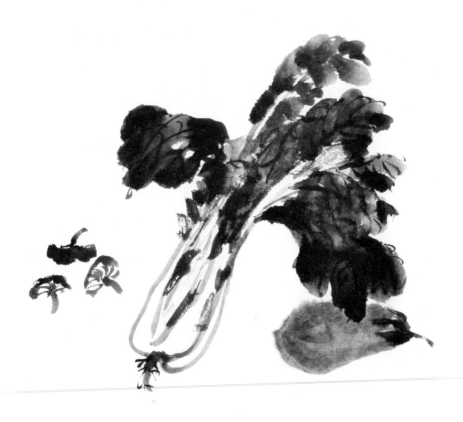

4. 用紫色画出茄子，用赭石加墨画香菇。

5. 用重墨或者焦墨勾出青菜叶脉，用笔要自然有变化。

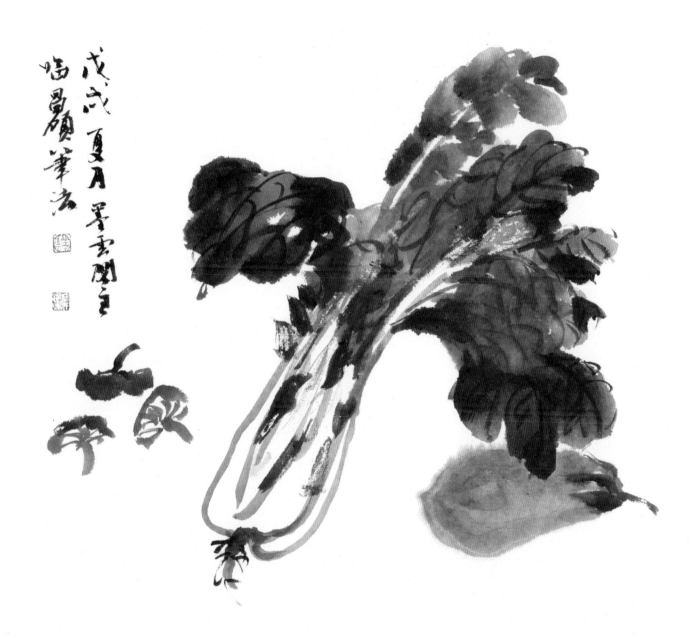

作品七：临王雪涛《厨香》

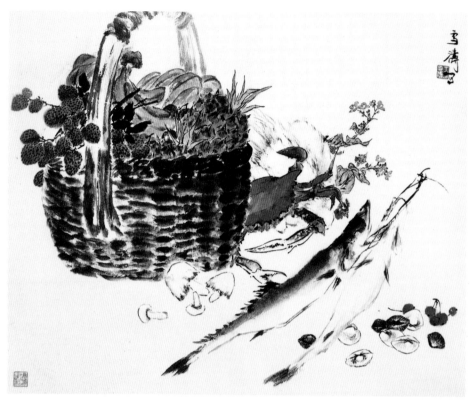

王雪涛 《厨香》

作品介绍：

　　王雪涛以小写意花卉著称画坛。其笔下的作品笔墨洒逸，鲜活多姿，生动可爱，极富笔墨情趣。他摆脱了明清花鸟画的僵化程式，创造了清新灵巧、雅俗共赏的鲜明风格。此幅图描绘了各种蔬果、家禽、海鲜等，构图疏密有致，色调鲜活，极具生活气息。

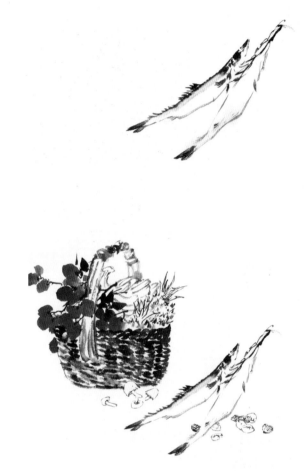

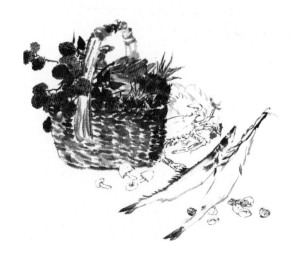

1. 以稍淡的墨画鱼，用笔用墨需活，轻巧灵动。

2. 先画出前方的蘑菇、贝壳，然后画竹篮和里面的蔬果，注意造型和笔墨兼顾。

3. 给蔬果填上颜色，再勾画出竹篮后面的螃蟹和母鸡。

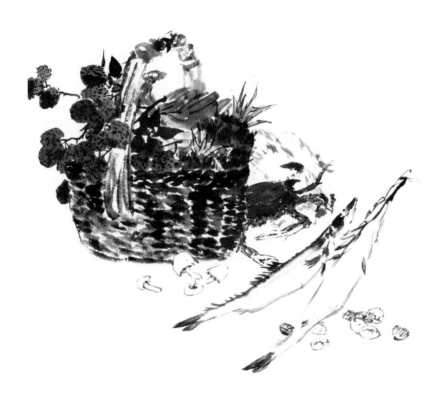

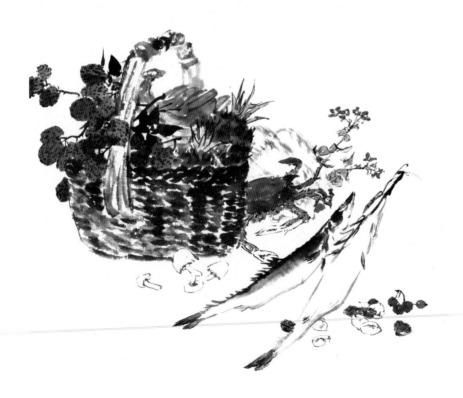

4. 点染螃蟹和母鸡的颜色，着色需有用笔，不可平涂。

5. 画出菜花，点上小樱桃，临摹完成。

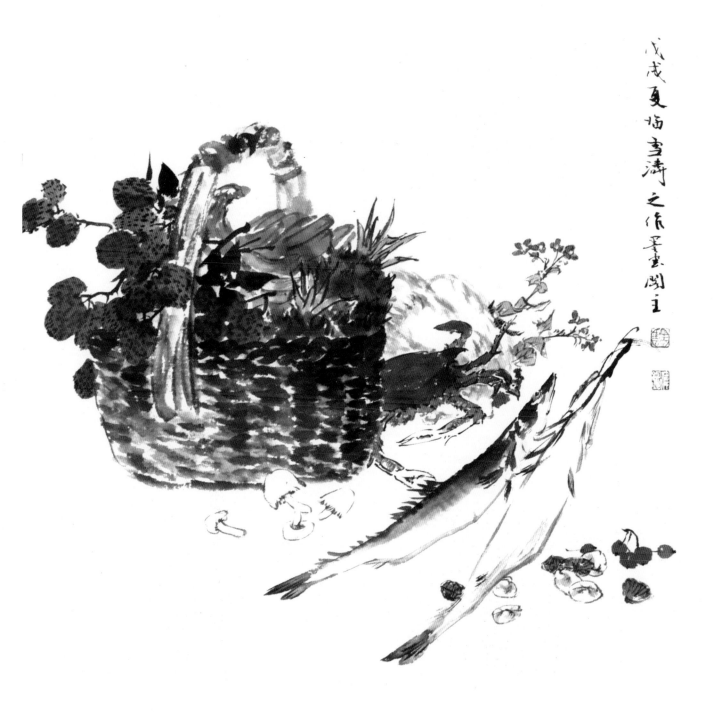

戊戌夏临雪涛之作墨画阁主

第四章　创作欣赏

扫码看视频

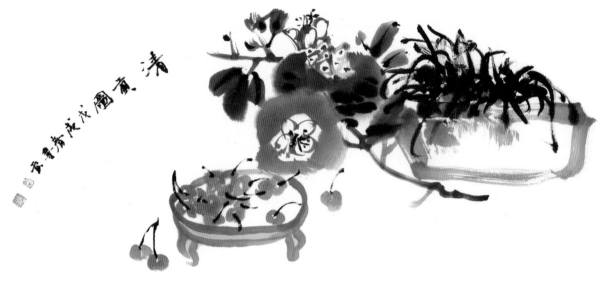

帅伟钢 《清贡图》

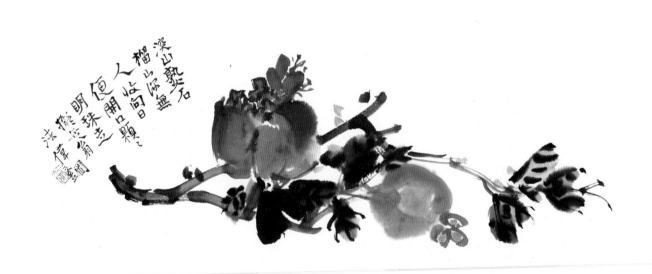

帅伟钢 《石榴》

王　冲　《桃子》

王　冲　《案头清趣》

王　冲　《一笑落明珠》

王　冲　《西风霜冷》

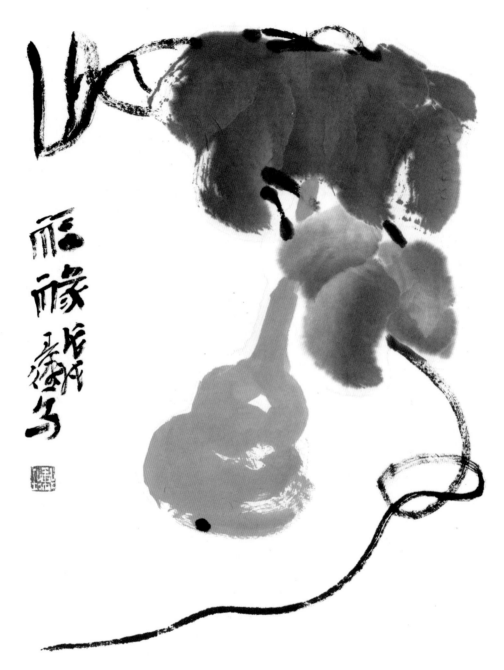

王　冲　《福禄》

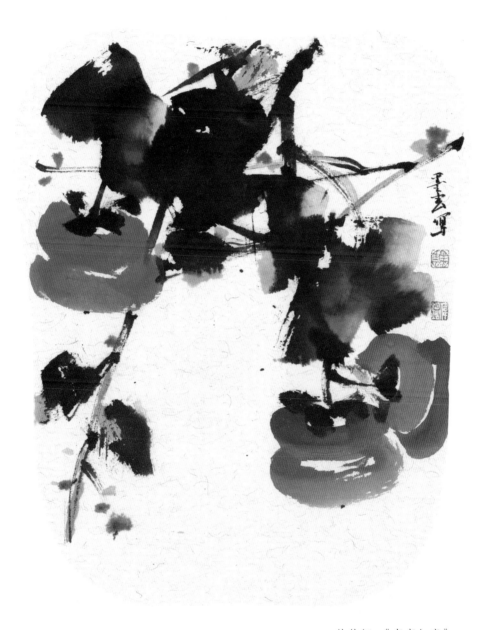

帅伟钢 《事事如意》

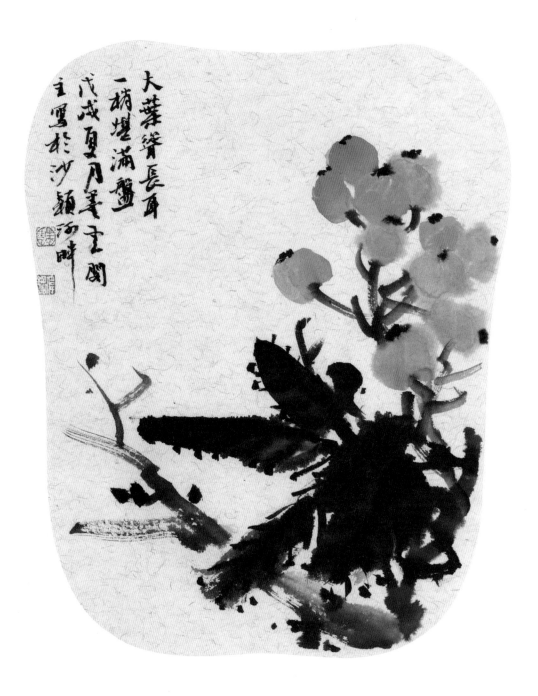

帅伟钢 《枇杷》

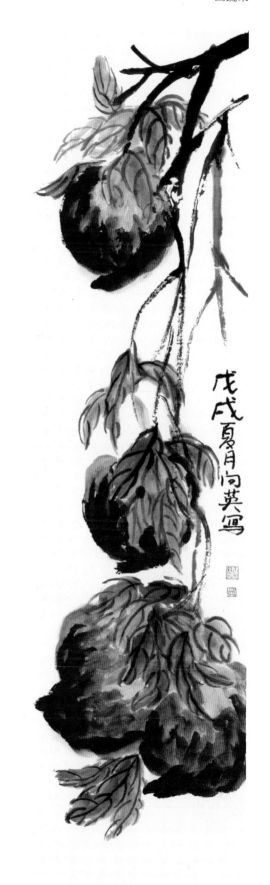

宁向英 《寿桃》

宁向英 《樱桃》

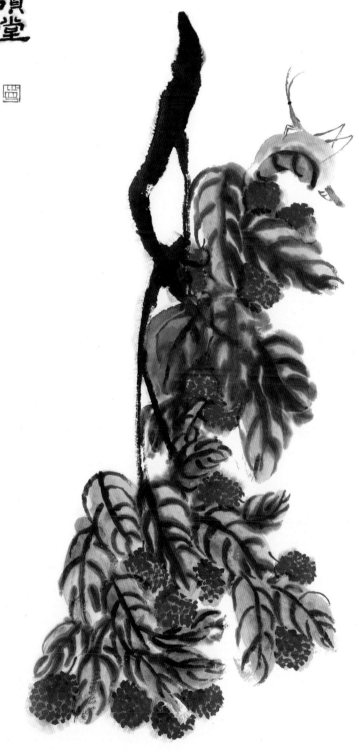

宁向英 《荔枝》

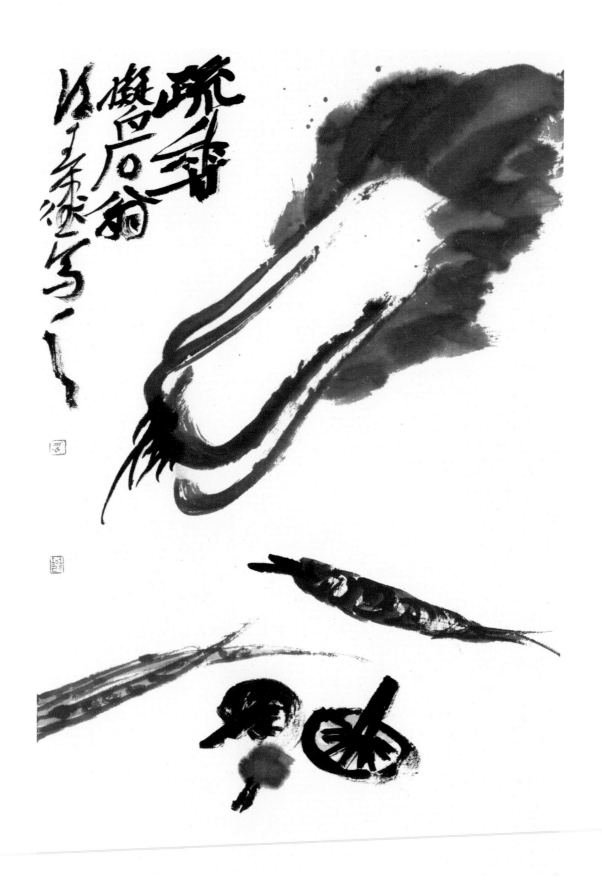

王　冲　《蔬香》

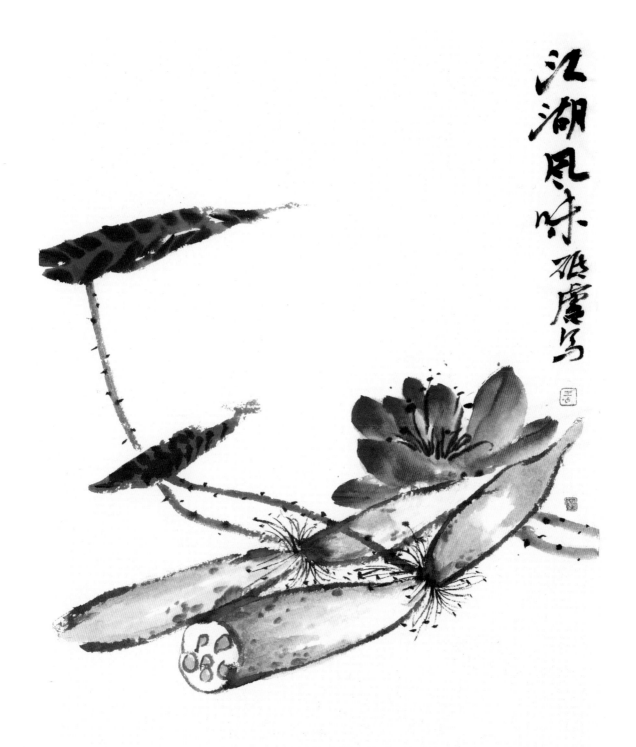

王　冲　《江湖风味》

第五章　历代名作

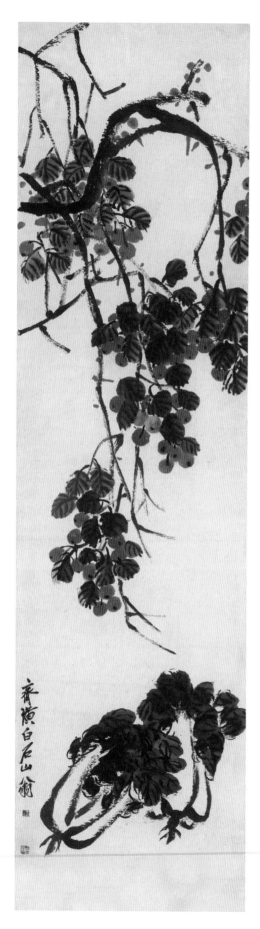

齐白石 《果蔬图》

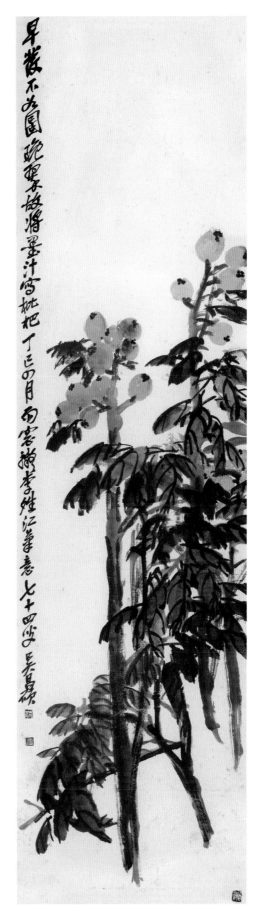

吴昌硕 《花卉四条屏之一》

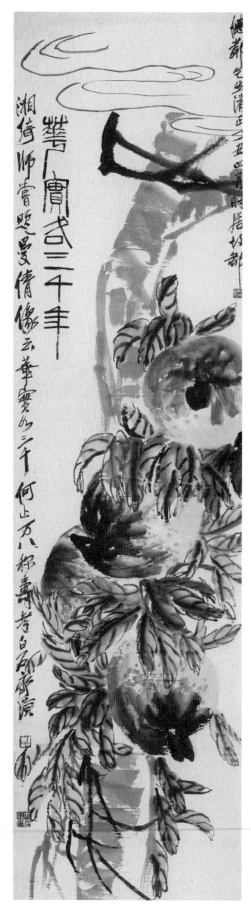

齐白石 《德邻先生寿桃图》

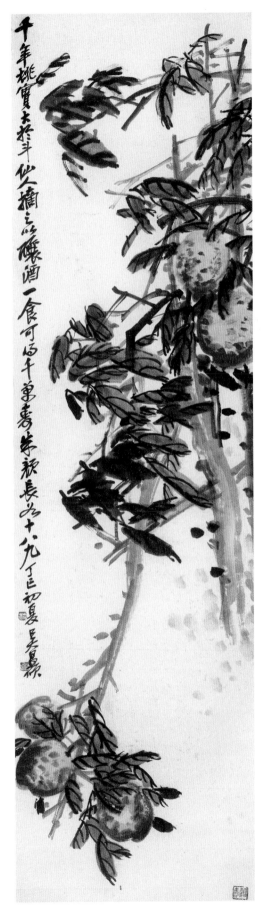

吴昌硕 《花卉四条屏之四》

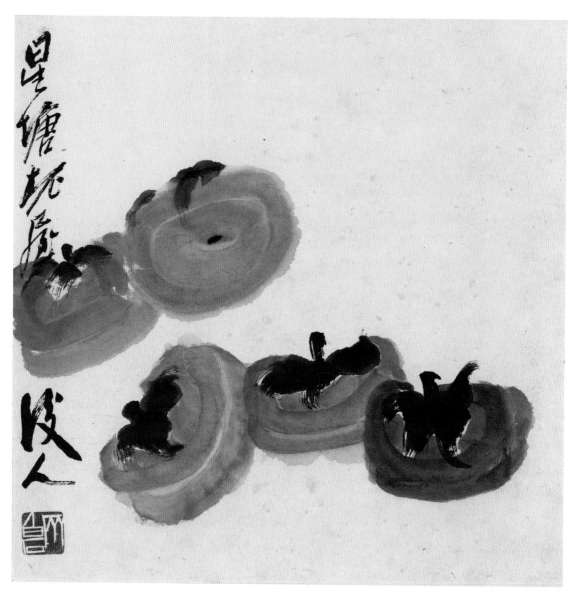

齐白石 《青柿图》

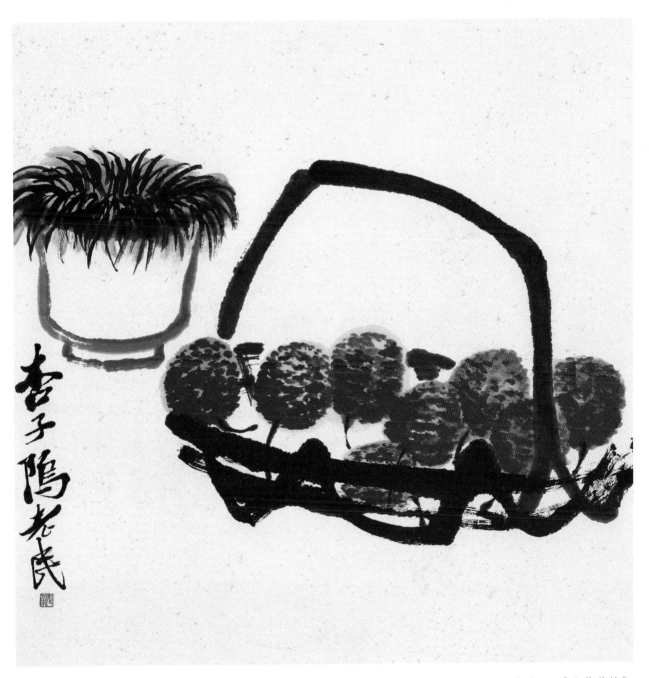

齐白石 《盆草荔枝》

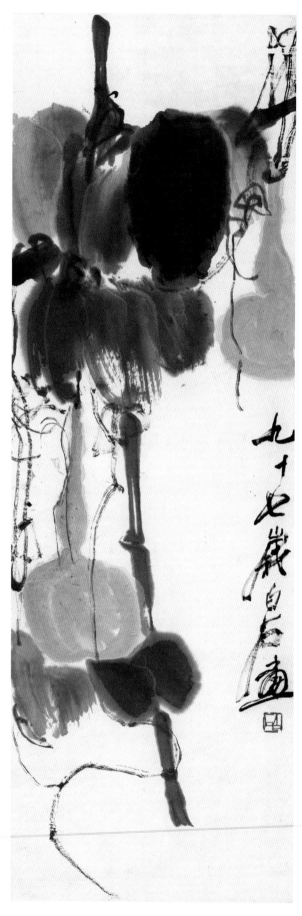

齐白石 《福禄双全图》

齐白石 《竹笋》

齐白石 《丝瓜》

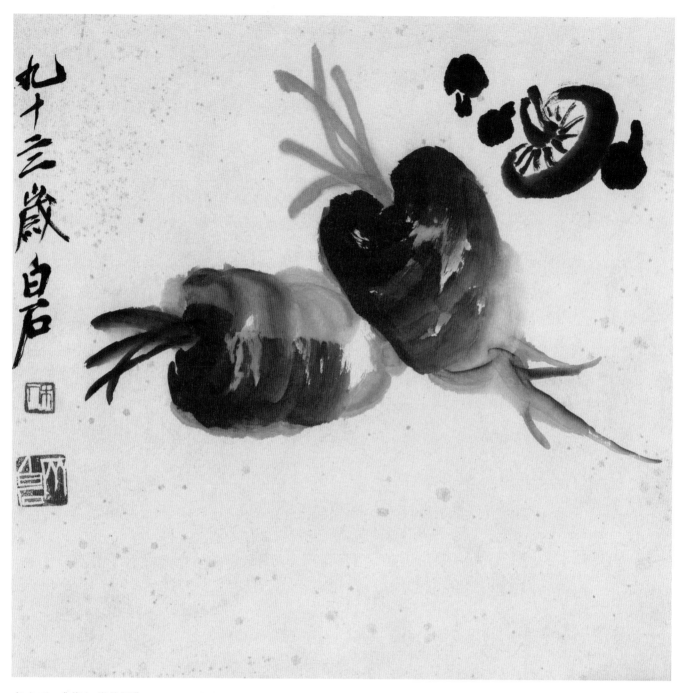

齐白石 《萝卜蘑菇图》

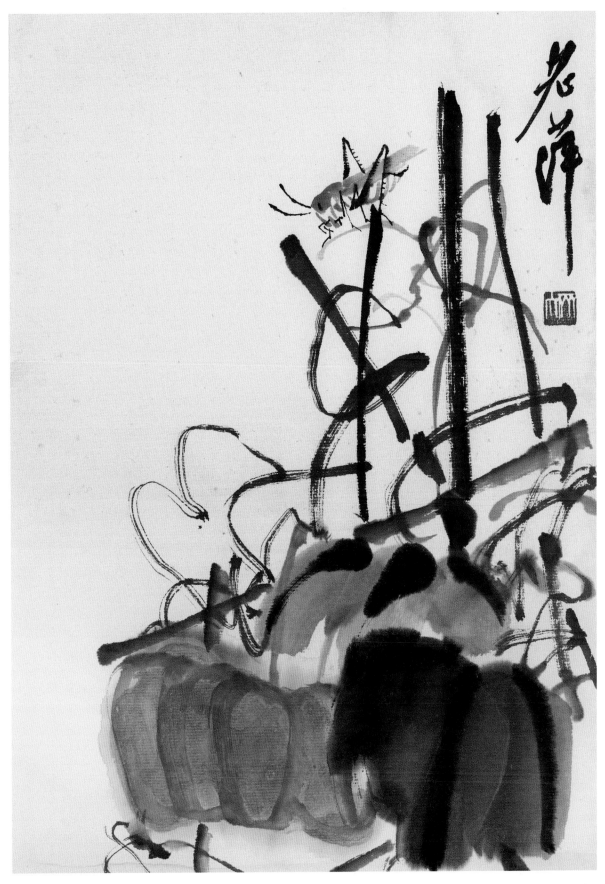

齐白石 《蟋蟀南瓜》

第六章 题款诗句

1.北园有一枣，布叶垂重阴。外虽饶棘刺，内实有赤心。

——晋 赵整《讽谏诗·其二》

2.涂林未应发，春暮转相催。然灯疑夜火，连珠胜早梅。西域移根至，南方酿酒来。叶翠如新剪，花红似故裁。还忆河阳县，映水珊瑚开。

——南北朝 梁元帝《咏石榴》

3.懿夫樱桃之为树，先百果而含荣。既离离而春就，乍苒苒而冬迎。异群龙之无首，垂牢器之晚成。鸟才食而便堕，雨薄洒而皆零。未观红颜之实，空有荐庙之名。等橘柚于檐户，匹诸荐乎中庭。异梧桐之栖凤，愧绿竹之恒贞。岂复论其美恶，且耸干乎前楹。叶繁抽而掩日，枝长弱而风生。且得蔽乎羲赫，实当署之凄清。

——南北朝 梁宣帝《樱桃赋》

4.钜野韶光暮，东平春溜通。影摇江浦月，香引棹歌风。日色翻池上，潭花发镜中。五湖多赏乐，千里望难穷。

——唐 李峤《菱》

5.独有成蹊处，秾华发井傍。山风凝笑脸，朝露泫啼妆。隐士颜应改，仙人路渐长。还欣上林苑，千岁奉君王。

——唐 李峤《桃》

6.芙蓉阙下会千官，紫禁朱樱出上兰。总是寝园春荐后，非关御苑鸟衔残。归鞍竞带青丝笼，中使频

倾赤玉盘。饱食不须愁内热，大官还有蔗浆寒。

——唐 王维《敕赐百官樱桃》

7.含桃最说出东吴，香色鲜秾气味殊。洽恰举头千万颗，婆娑拂面两三株。鸟偷飞处衔将火，人摘争时蹋破珠。可惜风吹兼雨打，明朝后日即应无。

——唐 白居易《吴樱桃》

8.王母阶前种几株，水晶帘内看如无。只应汉武金盘上，泻得珊珊白露珠。

——唐 韦庄《白樱桃》

9.新茎未遍半犹枯，高架支离倒复扶。若欲满盘堆马乳，莫辞添竹引龙须。

——唐 韩愈《题张十一旅舍咏·葡萄》

10.五月榴花照眼明，枝间时见子初成。可怜此地无车马，颠倒青苔落绛英。

——唐 韩愈《题张十一旅舍咏·榴花》

11.野田生葡萄，缠绕一枝高。移来碧墀下，张王日日高。分岐浩繁缛，修蔓蟠诘曲。扬翘向庭柯，意思如有属。为之立长檠，布濩当轩绿。米液溉其根，理疏看渗漉。繁葩组绶结，悬实珠玑礧。马乳带轻霜，龙鳞曜初旭。有客汾阴至，临堂瞪双目。自言我晋人，种此如种玉。酿之成美酒，令人饮不足。为君持一斗，往取凉州牧。

——唐 刘禹锡《葡萄歌》

12.朱弹星丸粲日光，绿琼枝散小香囊。龙绡壳绽红纹粟，鱼目珠涵白膜浆。

——唐 徐夤《荔枝二首·其一》（节选）

13.石榴未拆梅犹小，爱此山花四五株。斜日庭前风袅袅，碧油千片漏红珠。

——唐 张祜《樱桃》

14.长安回望绣成堆，山顶千门次第开。一骑红尘妃子笑，无人知是荔枝来。

——唐 杜牧《过华清宫绝句三首·其一》

15.纷纷青子落红盐，正味森森苦且严。待得微甘回齿颊，已输崖蜜十分甜。

——宋 苏轼《橄榄》

16.带叶连枝摘未残，依稀茶坞竹篱间。相如病渴应须此，莫与文君蹙远山。

——宋 黄庭坚《以梅馈晁深道戏赠二首·其一》

17.九月十月屋瓦霜，家人共畏畦蔬黄。小罂大瓮盛涤濯，青菘绿韭谨蓄藏。

——宋 陆游《咸齑十韵》（节选）

18.杨梅空有树团团，却是枇杷解满盘。难学权门堆火齐，且从公子拾金丸。枝头不怕风摇落，地上惟忧鸟啄残。清晓呼僮乘露摘，任教半熟杂甘酸。

——宋 陆游《山园屡种杨梅皆不成枇杷一株独结实可爱戏作长句》

19.深灰浅火略相遭，小苦微甘韵最高。未必鸡头如鸭脚，不妨银杏伴金桃。

——宋 杨万里《德远叔坐上赋肴核八首·银杏》

20.剑山峨峨插穹苍，千林万谷蟠其阳。大丹九转古所藏，灵芝三秀夜吐光。如火非火森有芒，朝阳欲升尚煌煌。何由劚取换肝肠，往驾素虬朝紫黄。

——宋 陆游《丹芝行》

21.翠荚中排浅碧珠，甘欺崖蜜软欺酥。沙瓶新熟西湖水，漆榼分尝晓露腴。味与樱梅三益友，名因蚕茧一丝绚。老夫稼圃方双学，谱入诗中当稼书。

——宋 杨万里《招陈益之、李兼济二主管小酌。益之指蚕豆云未有赋者，戏作七言。盖豌豆也，吴人谓之蚕豆》

22.青紫皮肤类宰官，光圆头脑作僧看。如何缁俗偏同嗜，入口元来总一般。

——宋 郑清之《咏茄》

23.剪剪黄花秋后春，霜皮露叶护长身。生来笼统君休笑，腹内能容数百人。

——宋 郑清之《冬瓜》

24.尚想飞花映绮疏，离离秋实点尘芜。丹腮晓露香犹薄，玉齿寒冰嚼欲无。旧有佳名留大谷，谁分灵种下仙都。蔗浆不用传金碗，犹得相如病少苏。

——宋 刘子翚《咏梨》

25.黄花褪束绿身长，百结丝包困晓霜。虚瘦得来成一捻，刚偎人面染脂香。

——宋 赵梅隐《丝瓜》

26.四月江南黄鸟肥，樱桃满市粲朝晖。赤瑛盘里虽殊遇，何似筠笼相发挥。

——宋 陈与义《樱桃》

27.恨无纤手削驼峰，醉嚼寒瓜一百筒。搂搂花

衫粘唾碧，痕痕丹血掐肤红。香浮笑语牙生水，凉入衣襟骨有风。从此安心师老圃，青门何处问穷通。

——元 方夔《食西瓜》

28.玉堂阴合冷窗纱，雨过银泥引篆蜗。萱草戎葵俱不见，蜂声满院采槐花。

——金 赵秉文《玉堂二首·其一》

29.老龙腾渊云气湿，万斛骊珠夜光泣。秋风吹满西凉州，酿就清香浮玉液。

——元 舒頔《题水墨葡萄》

30.猱似猕猴捷似猱，栗梢走过又松梢。紫萄若使知滋味，一日能来一百遭。

——元 贡性之《题画葡萄松鼠》

31.学士同趋青琐闼，中人捧出赤瑛盘。丹墀拜赐天颜喜，翠袖携归月色寒。

——元 柯九思《题温日观画葡萄》

32.土羔新且嫩，筐筥荐纷披。可作青菁饭，仍携玉版师。清风牙颊响，真味士夫知。南土称秋末，投簪要及时。

——元 许有壬《上京十咏·白菜》

33.忆昔毗山爱写生，瓜茄任我笔纵横。自怜老去翻成拙，学圃今犹学不成。

——元 钱选《题秋茄图》

34.数颗黄金弹，枝头骇鸟飞。

——明 沈周《石田花果图并题册·枇杷》

35.谁铸黄金三百丸，弹胎微湿露溥溥。从今抵鹊何消玉，更有饧浆沁齿寒。

——明 沈周《石田花果图并题册·枇杷》

36.累累枝上实，满腹饱珠玑。

——明 沈周《石田花果图并题册·石榴》

37.高棚一夜雨，鬼泪泣秋风。

——明 沈周《石田花果图并题册·葡萄》

38.三千年后实成时，玛瑙高悬碧玉枝。王母素无容物量，却疑方朔是偷儿。

——明 沈周《花卉册·桃》

39.芽抽冒余湿，掩冉烟中缕。几夜故人来，寻畦剪春雨。

——明 高启《韭》